Renoir.

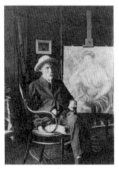

Renoir before the portrait of Mme Joseph Durand-Ruel, c. 1900

Pierre-Auguste Renoir (1841–1919) is now universally acclaimed: museums pride themselves on his paintings, crowds flock to his retrospectives. His work shows art at its most light-hearted, sensual and luminous. "I like pictures which make me want to wander through them when it's a landscape," he said, "or pass my hand over breast or back if it's a woman." At a time when light-heartedness is increasingly rare, it is no wonder that Renoir, the painter of happiness, is so well-loved. The great lyric master of the portrayal of women, again and again he painted "these faunesses with their pouting lips" (Mallarmé) – lips formed rather to kiss than to speak. Renoir invented a new image of feminity; the universe he created was his and his alone. Marcel Proust observed: "Women go by in the street, different from those of the past because they are Renoirs." Apollinaire prophesied that with Matisse had begun "a new epoch of contemporary art, in which the voluptuous had almost entirely disappeared, since it was to be found only in the magnificent carnality of old Renoir's paintings." And Picasso remarked of the cocks that he was painting: "We must discover them, just as Corot discovered the morning and Renoir discovered girls."

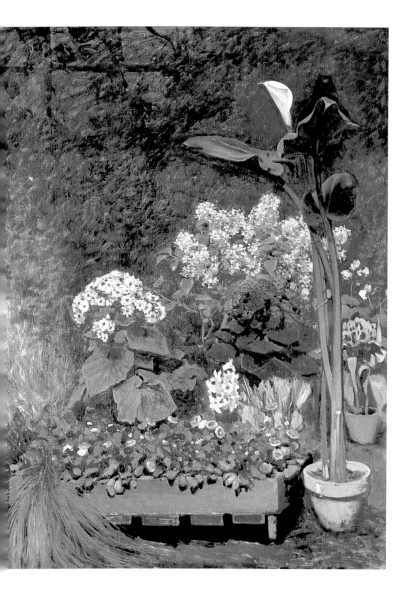

Pierre-Auguste Renoir: Still life, 1864
Stilleben · Nature morte
Hamburg, Kunsthalle

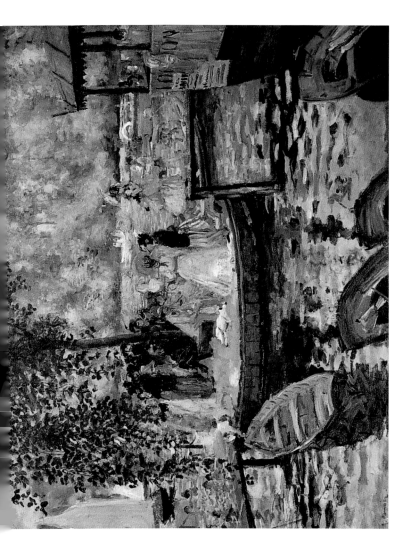

Pierre-Auguste Renoir: La Grenouillère (The Bathing Place), 1869
La Grenouillère (Der Badeplatz) · La Grenouillère
Stockholm, Nationalmuseum

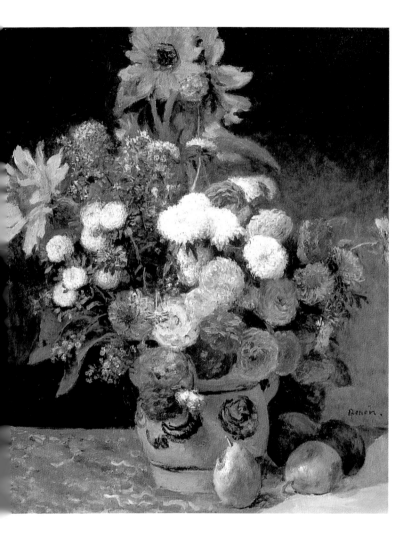

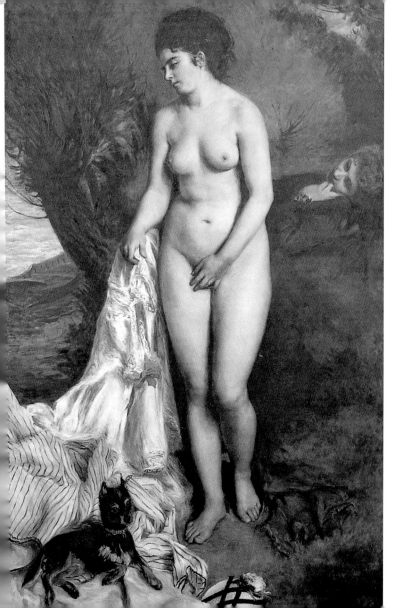

Pierre-Auguste Renoir: Bather with Griffon, 1870
Badende mit Hündchen · La baigneuse au griffon
São Paulo, Museu de Arte de São Paulo

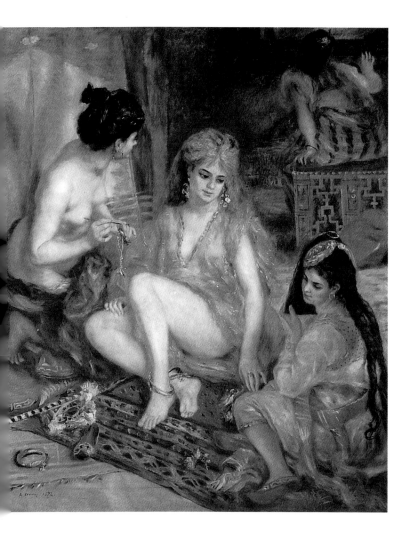

Pierre-Auguste Renoir: Parisian Women dressed in Algerian costume,
or The Harem (Harem Interior, Montmartre), 1872
Pariserinnen in algerischer Kleidung oder In einem Harem in Mont-
martre · Parisiennes habillées en Algériennes, ou Intérieur de harem
à Montmartre
Tokyo, The National Museum of Western Art

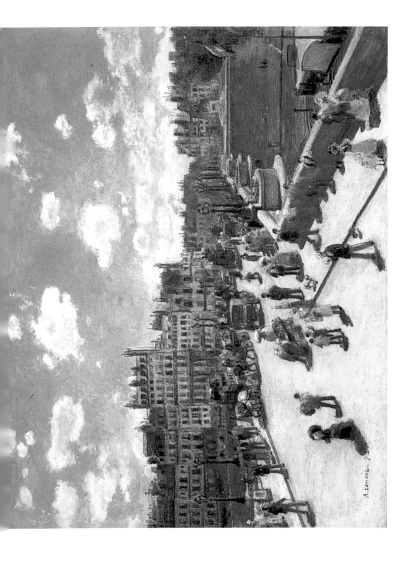

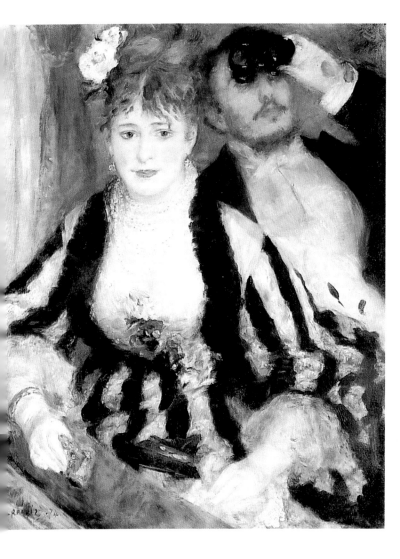

Pierre-Auguste Renoir: La Loge, 1874
Die Loge · La Loge
London, Courtauld Institute Galleries

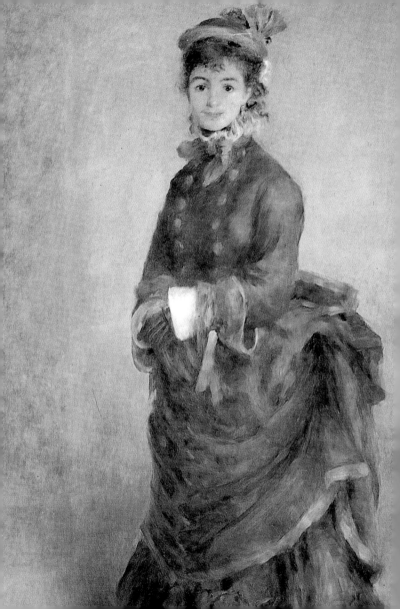

© 1996 Benedikt Taschen Verlag GmbH, Köln

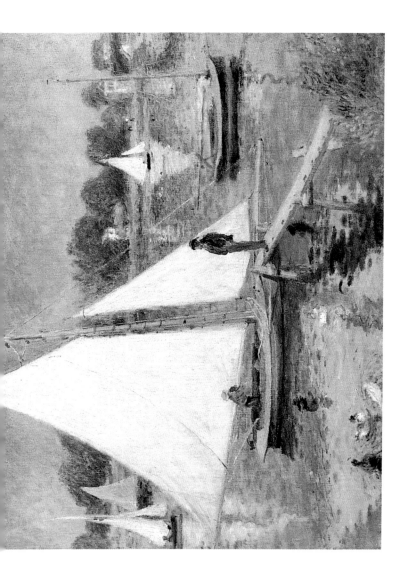

Pierre-Auguste Renoir: The Seine at Argenteuil, 1874
Die Seine in Argenteuil · La Seine à Argenteuil
Portland (OR), Portland Art Museum

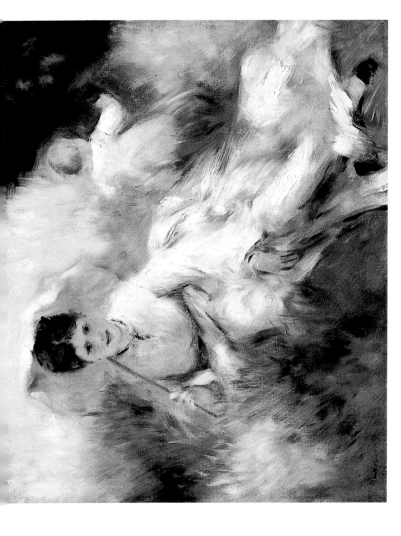

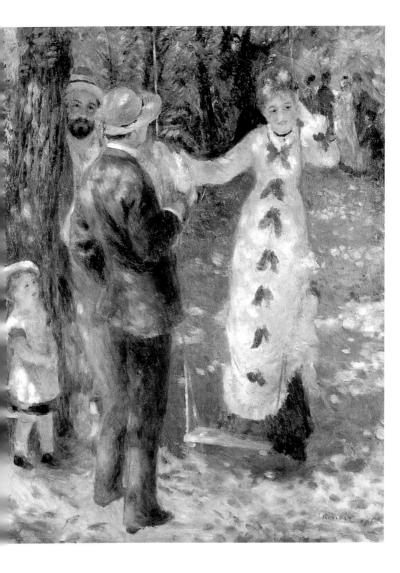

Pierre-Auguste Renoir: The Swing. 1876
Die Schaukel · La balançoire
Paris, Musée d'Orsay

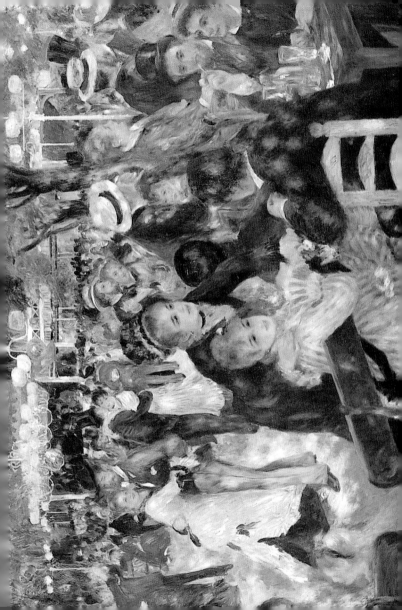

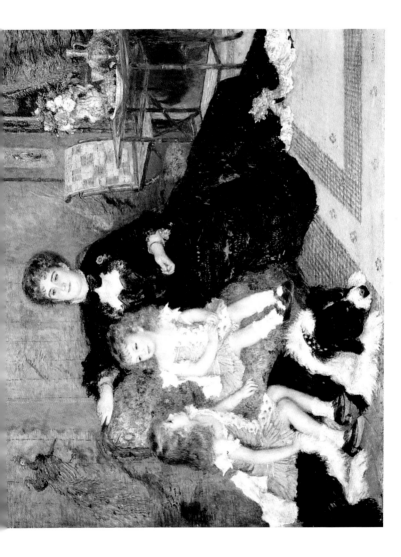

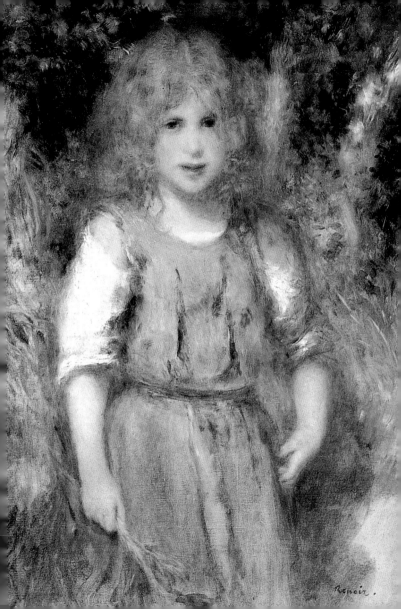

© 1996 Benedikt Taschen Verlag GmbH, Köln

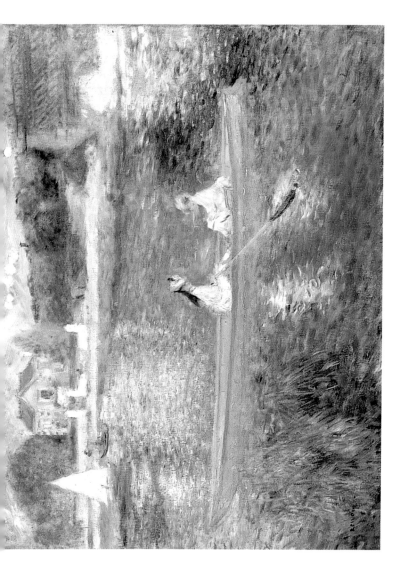

© 1996 Benedikt Taschen Verlag GmbH, Köln

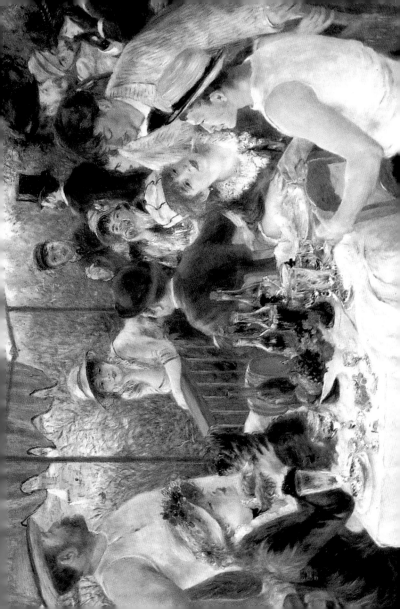

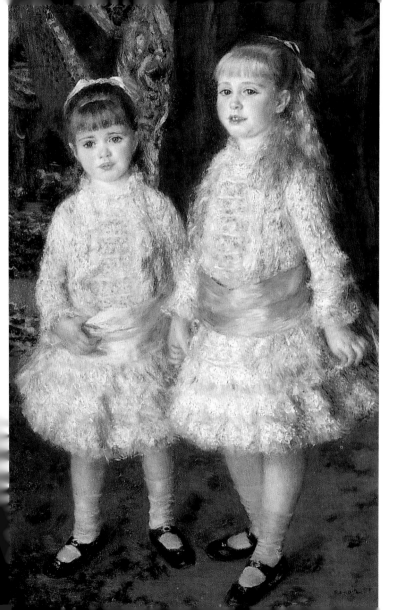

Pierre-Auguste Renoir: The Young Cahen d'Anvers Sisters, 1881
Die Mädchen Cahen d'Anvers · Les demoiselles Cahen d'Anvers
São Paulo, Museu de Arte de São Paulo

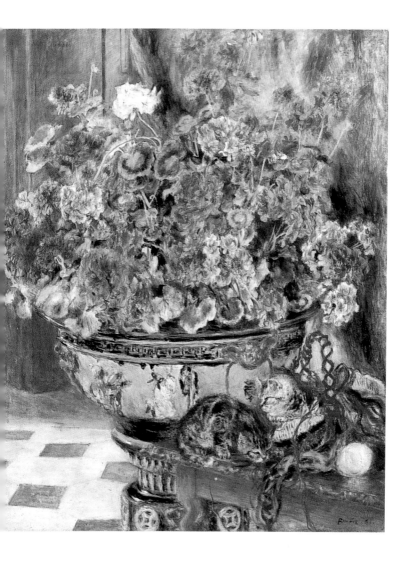

Pierre-Auguste Renoir: Geraniums and cats, 1881
Geranien und Katzen · Géraniums et chats
New York, Private collection

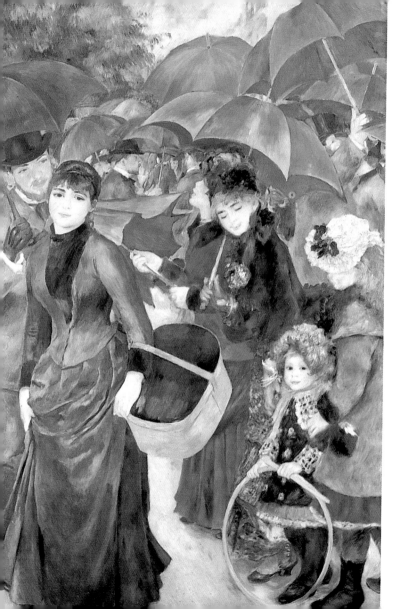

Pierre-Auguste Renoir: The Umbrellas, c. 1881–1885
Die Regenschirme · Les parapluies
London, The National Gallery

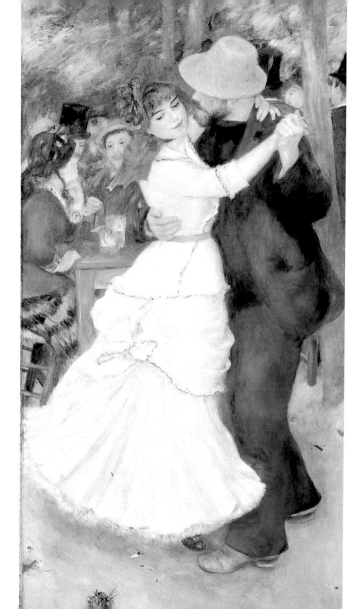

Pierre-Auguste Renoir: Dance at Bougival (Suzanne Valadon and
Paul Lhote), 1882–1883
Tanz in Bougival (Suzanne Valadon und Paul Lhote) · La danse à
Bougival (Suzanne Valadon et Paul Lhote)
Boston (MA), Museum of Fine Arts

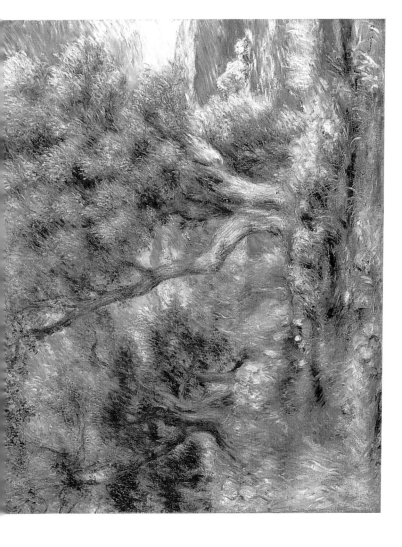

Pierre-Auguste Renoir: Landscape near Menton, 1883
Landschaft bei Menton · Paysage près de Menton
Boston (MA), Museum of Fine Arts

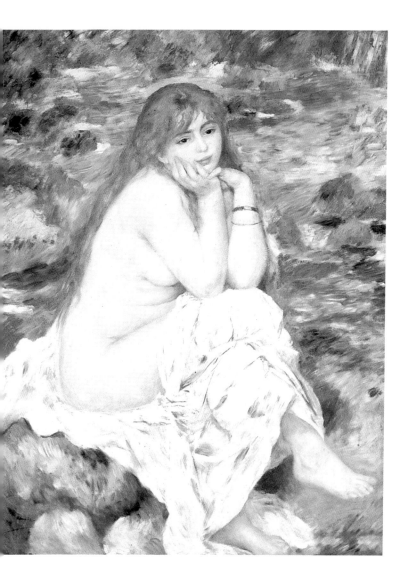

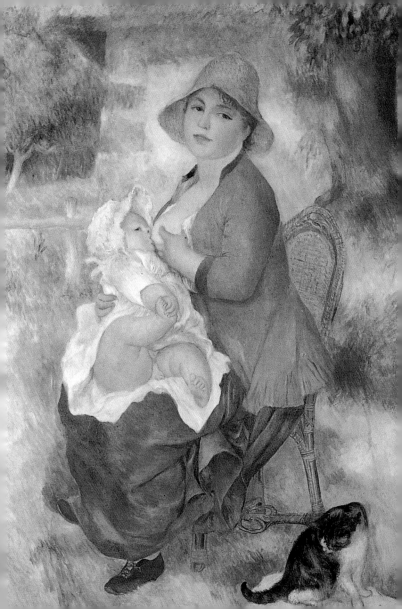

Pierre-Auguste Renoir: Child at the Breast or Maternity, 1886
Stillende Mutter · L'enfant au sein, ou Maternité
Saint Petersburg (FL), Museum of Fine Arts

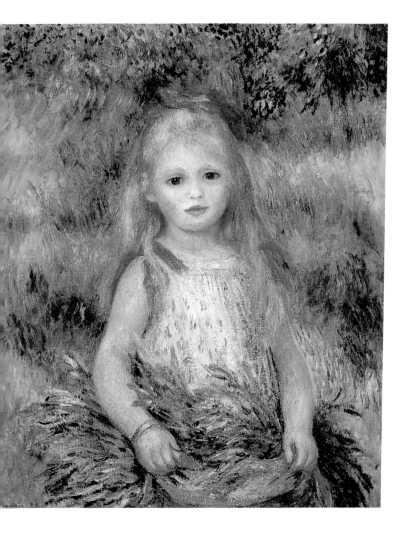

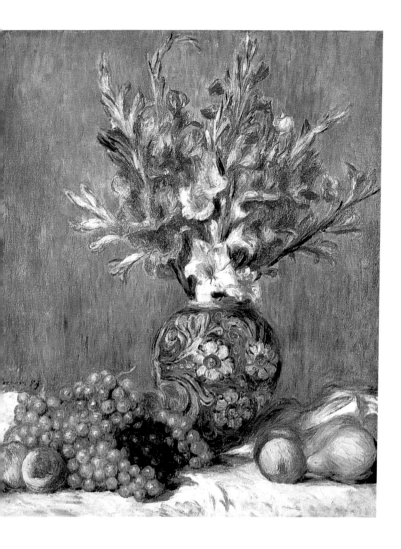

© 1996 Benedikt Taschen Verlag GmbH, Köln

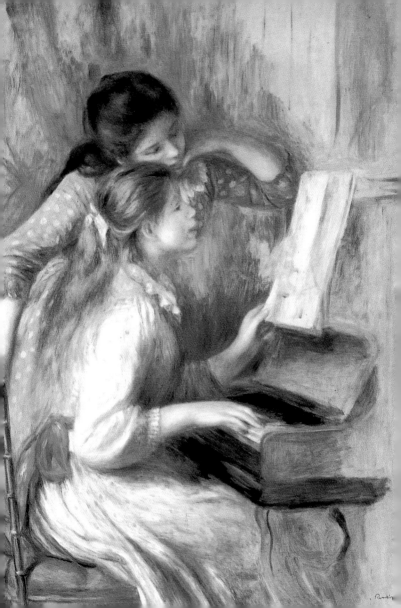

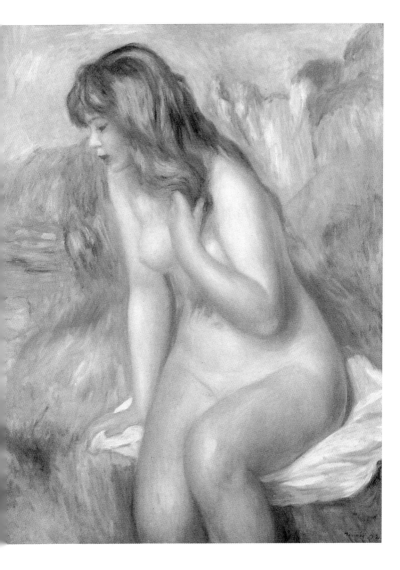

© 1996 Benedikt Taschen Verlag GmbH, Köln

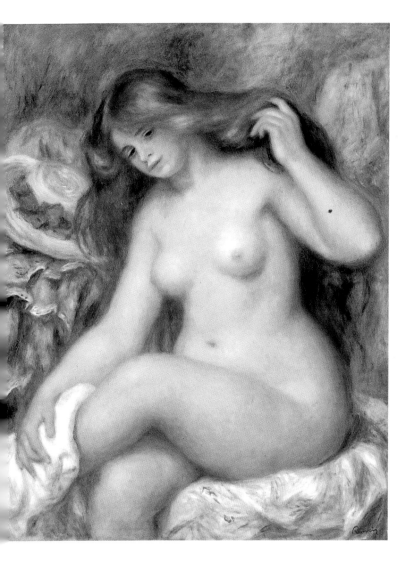

Pierre-Auguste Renoir: Bather, c. 1903
Badende · Baigneuse
Vienna, Kunsthistorisches Museum

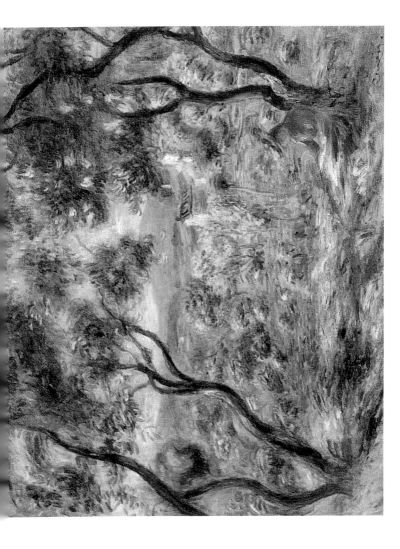

Pierre-Auguste Renoir: Vines at Cagnes, c. 1908
Weinbau bei Cagnes · Les vignes de Cagnes
New York, The Brooklyn Museum

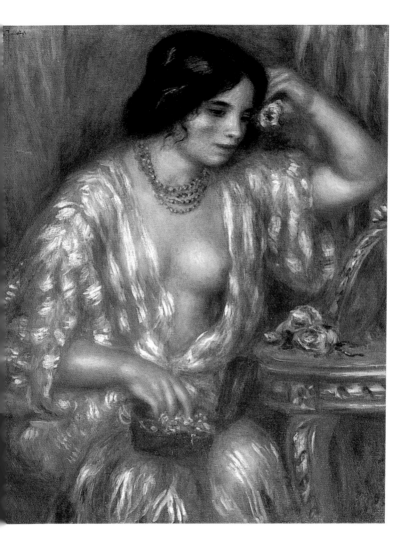

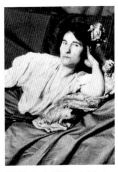

Gabrielle, Renoirs Geliebte und sein bevorzugtes Modell, um 1912

Pierre-Auguste Renoir (1841–1919) zählt zu den weltberühmten Malern der Moderne. Seine Kunst gewinnt dem Leben die sinnlichen Seiten ab. In den Renoir-Retrospektiven der Museen drängen sich die Kunstliebhaber. »Ich liebe es, in Landschaftsbildern herumzuspazieren«, sagte er selbst, »oder mit der Hand über die Brust oder den Rücken eines Frauenbildnisses zu streichen.« Es ist nicht verwunderlich, daß dieser Maler unbeschwerten Glücks in einer Zeit, aus der das Lächeln langsam schwindet, mit so großer Aufmerksamkeit bedacht wird. Als ergebener Bewunderer der Frauen malte er mit Vorliebe »diese faunischen Geschöpfe mit ihren lockenden Lippen« (Mallarmé). Renoir hat ein neues Konzept der Weiblichkeit entworfen, eine feminine Welt. Marcel Proust bemerkte hierzu: »Es ist nicht verwunderlich, daß sich Frauen heute anders als früher über die Sraße bewegen, es sind ganz einfach Renoirs.« Apollinaire sagte voraus, daß Henri Matisse eine »neue Epoche zeitgenössischer Kunst« einleiten werde, in der die Sinnenfreude kaum mehr eine Rolle spielen würde; diese finde sich nur noch in den üppigen Darstellungen des alten Renoir wieder. Und auch Picasso führte Renoir ins Felde, als er zu seinen Hahnen-Bildern bemerkte: »Wir müssen sie entdecken, so wie Corot die Morgenstimmungen und Renoir die jungen Mädchen entdeckt hat.«

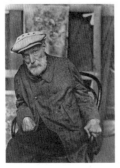

Renoir dans son atelier à Cagnes, vers 1913

Si la gloire de Pierre-Auguste Renoir (1841–1919) est aujourd'hui universelle, si les musées s'enorgueillissent de posséder ses œuvres, si le public se presse à ses rétrospectives, c'est que l'art, chez lui, apparaît sous son aspect le plus riant, le plus sensuel et le plus lumineux. «J'aime, dit-il, les tableaux qui me donnent envie de me balader dedans, lorsque c'est un paysage, ou bien de passer ma main sur un téton ou sur un dos si c'est une figure de femme.» Il n'est pas étonnant qu'à une époque où le sourire se fait rare, ce peintre du bonheur fasse merveille. Chantre attitré de la femme, il peint avec une sorte de prédilection «ces faunesses à la lèvre retroussée» (Mallarmé), mieux faites pour donner un baiser que pour prononcer des paroles. Renoir a ainsi inventé une image nouvelle de la féminité et créé de toutes pièces un univers qui n'appartient qu'à lui. Marcel Proust l'a noté: «Des femmes passent dans la rue, différentes de celles d'autrefois, puisque ce sont des Renoir.» Apollinaire a prophétisé que Matisse inaugurait «une nouvelle époque de l'art contemporain d'où la volupté avait presque entièrement disparu, puisqu'on ne la retrouvait que dans les magnifiques et charnelles peintures du vieux Renoir». Quant à Picasso il s'exclama, à propos de coqs qu'il peignait: «Il nous faut les découvrir, comme Corot a découvert le matin et Renoir les jeunes filles.»